五式練功圖

嚴敬韜編著

目錄

五式練功圖

耳齒中樞神經操

序言

《五式練功操》本是筆者日常操練，以健康身、心、增強身體活力的練習而已，因偶有發現，某日筆者之左頸項中淋巴腺脹痛，極不好受！

筆者每日都有作《五式練功操》，平時未有此脈穴疼痛現象，因而挺腿提足而通之，果能解此栓塞之疼痛，且發現雙腳的腳趾出現極多黑氣，這是因抽出頸項中脈穴的污物，而到腳部之現象。確證明此法能通脈穴，不讓污物衝上腦部以危害健康，俾益身體健康的方法之一。

又因每見左右的老朋友，間有患此疾患者，筆者因而決心草成此書，以獻於世，希能有助世人脫苦海，延長壽命而造福於人也！

如有錯漏未詳之法，祈希高智博學之士，多多賜教為賀！

筆者嚴敬韜草於香江　二〇二〇年、秋日。

寫在前面

任何運動，都是適可而止，過則不宜，這是必然的守則。

《五式練功操》並非練就以防攻擊之術，祇是以之為健康身、心、改善不時之患，如：強壯身、心、預防「中風」……或通脈和增強免疫力而已，並非是「萬有靈方」，可不藥而癒者，故練者必須明白此理，方是上智人士也！

善意贈言

人有七情（喜、怒、哀、樂、愛、惡、欲）六欲（色、形、儀、聲、滑、想，見於《度智論》）。；五勞（心、肝、脾、肺、腎）七傷（見七情條）之苦！五勞有疾，必須延醫治之，病自能癒。

若有七氣之傷，則需以「聲音」而治之，方見奇效也。故筆者僅以某名中醫師之治七氣之傷調理法，以資讀者，免招成疾也（並非練本《五式練功操》所招致者）。

喜呵	心氣	驚嘻	下焦
怒噓	肝氣	惡哈	膽氣
哀哂	肺氣		納氣丹田或肚臍
樂吹	腎氣	和	健脾氣，去貪念。

（發聲為氣至舒適而止。）

緣起

《四肢脈絡操》之式，乃是「氣功」運動之一，它不是搏鬥的功夫，它只是「自我醫療」的方法之一。此一運動不限時空或飽、餓，因為乃是急救方法之一，若能每天操練，則不愁「中風」矣！有血壓高的人士，小心飲食，平衡營養，也是需要的！

人體全身都有血管和神經腺，這些血管和神經腺的血液日夜循環不息，以營養供給身體各個機能，及各組細胞和肌肉組織等。骨骼是造血機關，所以健康骨骼也是很重要的。

血管和神經腺的血液運行暢通是很重要的，不能讓它們停滯或閉塞，若一旦閉塞，便會有患「中風」或血液上不到腦細胞裏，使血液凝固或細胞死亡的危險！

故此

小弟便着力於血管和神經腺運動研究，在不斷努力下，終於解決了小弟頸動脈

閉塞的疼痛之苦！去掉「中風」的威脅，實是一大創舉，特以此一創舉編成小冊子，願與全球人士共享成果！

在小弟不斷努力下，發覺我們體內的神經腺是可以由我們意志所操控的，因而可以解決神經腺的活動和血液運行，這便成了「通脈功」的訣竅，能使我們打通在頸項間，或其他神經腺的閉塞，使身體恢復健康，避免了「中風」的危險！

此式是易學易用，隨時隨地都可以運用的。（此式最宜早上醒來時在床上操練）

《特別提要》

《五式練功法》是各式可以獨立操練，也可以一口氣由 1 至 20 依序而練，全過程只需要一小時多些而已，花時甚少，但得益卻很大！

每式的操練都是有益身心的運動，使我們的健康獲得有效的保障，使老年人士獲得增強免疫力；使中年人獲得鞏固健康；使年輕人獲得發育進一步加強，這是可以從運動中獲得證明的，能夠在飲食營養平衡方面努力或注意，更可保障身

體的健康。

（《四肢脈絡操》不需要意守「丹田」，也不需着意呼吸，按圖操練便可，易學易用！）

練《內息吐納操》須知

在不太餓或太飽的情況下，練《五式練功法》，對健康是沒有多大影響的。

若練《吐納功》（內養靜功），因是體內機能運動，則要注意飽與餓，或患傷風感冒時，不宜練此式！以免因在運氣呼吸時，突然咳嗽而傷了真氣，切記避免！這是必須注意的事項。

若學懂了《四肢脈絡操》，若有四肢抽筋，或頸項左右兩邊血管有些閉塞而生痛楚，便當以《四肢脈絡操》通之，不痛便通矣。

（若能求醫治療，吃些「薄血丸」，以減少血液的凝結於某處，那是更好的預防「中風」的方法。）

若平時操練《四肢脈絡操》，脈絡閉塞的情況多半不會發生，若持續發生，便需要找醫生，或到「急症室」求診，以策安全。

操練《內息吐納操》(內養靜功)，可以助我們早入睡鄉，在睡眠前一小時練之，自能很易入睡，若無神經衰弱症之人，練此式最易「一覺到天明」。

練習「吐納功」時，要注意下列事項

（一）要先作調息練習，一呼一吸要通順運作。

（二）若鼻塞不通，則不宜練此功。

（三）若心神不寧，或有情緒問題，也不宜練此式。

（四）在平時，此功可以在床上練，也可以坐在椅子上練；在寫字間有閒時也可以練，一來可以消除疲勞和壓力，二來可以提高工作效率，這是很重要的練功技巧，也不容易出偏差。

練《內息吐納功》要注意以下事項

（一）吐氣提肛（注意：曾患十二指腸潰瘍及曾做體內手術者，不宜練此式。）；

緩收氣海（腹部）；即呼氣。

數10下或16下（以舒適為主），才吸氣、接續下一個練功法。

（二）吸氣守臍（丹田在肚臍下三寸），守丹田亦可；

舌頭頂上顎（以利全身行氣舒暢）；

慢數36下（20或30下亦可，以舒適為主）；

然後從鼻孔緩慢呼氣；請按照練功法圖譜繼續練下去！

（三）莫驚莫疑！

一呼一吸，來回重復（如有忘記或少數，也不需驚慌，重復再練便可。）

練《內息吐納操》別超過20分鐘為準（以舒適為主），乃以放鬆神經為

目的而已，無須追求甚麼境界！

注意：（學《內息吐納功》不宜練「站樁功」，練「站樁功」易入睡而跌，

16

因跌而驚，由驚而出偏差，最宜慎之！

不懼、不疑、乃「信」之要旨，對自己要有信心，任泰山崩於前而不懼，縱有恐怖之事發生，亦視而不見（雖見而不能處理，何必自煩？），能練就如此定力，何愁鑄志不成？

故當待事後（收功後）處理，方為恰當，故依法練之，絕無出偏差之虞！

其他各式的練功法，絕無問題，因為乃是輔助的健康運動而已，練之有益。

高血壓人士當注意

若逢血氣上湧，立即站定，意守腳板的湧泉穴（腳趾公至第三趾間的下陷處穴道），約三至八分鐘，血壓便會逐漸正常，若血壓持續不下，便該立即往「急症室」，上述現象乃自我急救之法，並非是在練功時會出現的現象！

練《內息吐納操》，乃可使血壓下降至正常狀態，故練此功，能預防血壓高的效果，常練此功多能收到這一效果，特此推薦！

先修課

（一）先修課

(1)
舌尖頂上顎
然後閉上口

(2) 靜坐練氣
吸氣至肚臍，便要「止息」（停止呼吸）。
然後意守肚臍數 10 下或 36 下，5 次。

(3) 或 躺臥練氣法

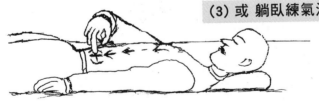

用中指輕壓肚臍，以引導吸氣時，可知道吸氣已至該處。意感氣已到該處時，便該收起手指。

深呼吸十至二十次，以練呼吸和運氣法。
「意守」肚臍數至 1 分鐘，或 36 下。約 4 至 6 次。

（+）此符號是代表肚臍。

（二）雙掌運氣法

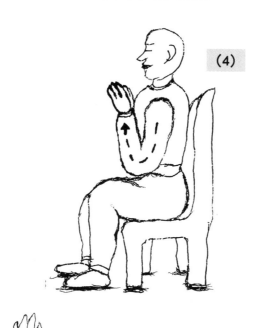

(4)

（〇）勞宮穴

（或）(5)

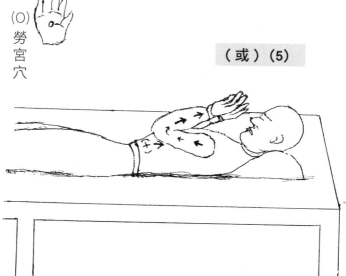

（三）單掌運氣法
（左右掌）

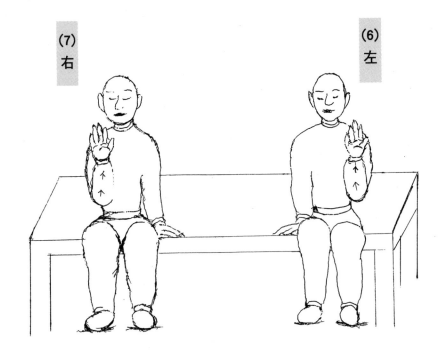

（四）雙單腿運氣法

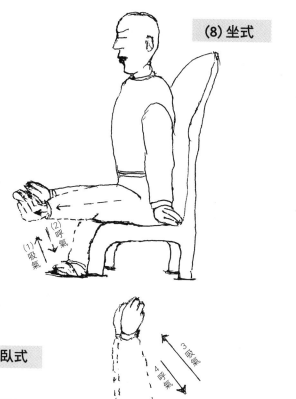

(8) 坐式

(2) 呼氣
(1) 吸氣

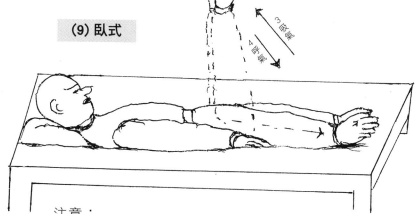

(9) 臥式

3 吸氣
4 呼氣

注意：

(1) 提腿 —— 吸氣以緩慢為準

(2) 落腿 —— 呼氣以緩慢為準

先修課

《先修課》，乃是為一般練習《五式練功圖》的入門練習法，使一般的入門學習者易於領悟練功心法，使學者易於掌握練習方法。

此課是要學習呼吸法，練習者可選擇「坐式」或是「臥式」。

在練習「呼吸」之前，先要學習「舌尖」頂上顎（見圖(1)，以利身體血氣循環之重要聯結的要津，乃是最重要的一節，別疏忽了！

圖(1)「坐」、「臥」式練習法，見圖(2)和圖(3)：「坐式」必須選擇穩固的椅子或櫈子。坐在椅子上、床上或櫈子上時，腰背要挺直，頭頸要端正，雙手放在椅子上，床上或櫈子上，雙腿則踏於地上，身體也要坐得平穩端正。

「坐式」端坐好，「臥式」也平臥好，練習者要先放鬆神經，然後練習呼吸。

呼吸練習：

呼時，張開大口，邊呼氣，邊叫：『呼……。』，長長地呼氣，這樣可以助

我們放鬆神經。

吸氣時上下唇合攏起來，以鼻子吸氣，如此約呼叫四至六次，然後，再全以鼻子呼吸法進行。

呼氣時緩慢吐氣，吸氣時也是緩緩吸氣，每吸氣一次，都要以舌尖頂着上顎，好讓身體各部門都聯合運作。這樣才是健康的運動呼吸法，能使血氣循環，達於身體各部門，使全身細胞和神經組織，都能吸收到新鮮的含氧血氣供給，使其活力無窮，使人身體活力充沛。

下列乃是「腹式呼吸法」，若有近年或於數日之前曾施胃或腸臟手術者，便不宜操練「腹式呼吸法」！敬請學員「注意」！但可進行平時的「自然呼吸法」，也能達到健康呼吸效果，不須「意守」「肚臍」或「丹田」。

「呼吸練習法」是本《五式練功圖》的基礎練功法，乃是需要學習和常練的。

吸氣時（「腹式呼吸法」），我們要把氣緩緩吸進「肚臍」（或「丹田」），然後「意守」（即是停止呼吸，意識守持住該位子。）該處，也稱「氣貫」丹田，大約停止呼吸約五分鐘或十五分鐘。我們不是練氣功，故祇需數20下或36下，以舒適為要！

做完「意守」肚臍（或「丹田」）後，我們便必須以雙掌搓按肚臍周遭處，使畜氣消除於無形。男向左方（左手位）旋上，如劃圓週似的，由左上右下旋轉。女士則與男士相反搓按便成（見61頁）。

共旋搓36轉，然後、再逆向由右上左下共36旋轉，便算完成此一操練。

「掌、腿運勁法」

（一）雙掌運勁法：

「坐式」或「臥式」都是適合於此二式練法。

見：圖（4）與圖（5），我們在吸氣時，把氣凝聚於「肚臍」（或「丹田」）處，然後把勁力運於雙臂，再從雙臂推向雙手掌心的「勞宮穴」（掌心窩陷處），目的是要把體內污濁之氣推出體外，此法常練有益健康，每天操練一次便可。

注意：做過淋巴瘤未上一年者，請勿操練此式，以免出問題！

（三）左右單掌運勁法：

「單掌運勁法」與「雙掌運勁法」分別不大，單掌衹是單掌為主，先左後右，

都是吸氣於肚臍（或「丹田」）處，然後運勁於左臂，再運勁推向掌心的「勞宮穴」，約推勁8次，便完成此式。

右掌運勁衝穴法仿前式便成，如：圖(7)（見19頁）。

（四）雙單腿運勁法：

「雙單腿運勁法」，方法與掌法的操練法稍有不同，練手的是以上身運動為主，練腿則是以下身為主，都是以聚氣於「肚臍」（或「丹田」）處，然後向雙腿或單腿推勁向腳底部的「湧泉穴」衝出，都是以把體內污濁氣體排出體外，完善身體血液與細胞及神經系統的健康！

「坐式」或「臥式」運勁練法，形式雖然略有不同，但方法都是一樣的，那是為了要通暢穴道的準備操練法，見圖(8)和圖(9)。

學會各式《先修課》後，我們別忘了要做「紓勁法」或「收功法」，或兩法都先後做，那是更好！做完此兩式後，可使體內氣勁回復正常，全身舒泰。

請看下頁圖（五）可知此兩法之大概！

（五）紓勁法與收功法

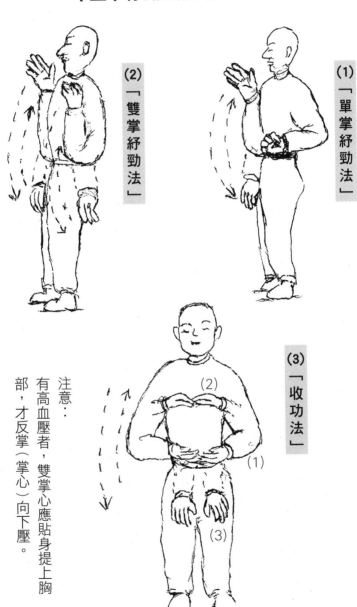

(2)「雙掌紓勁法」

(1)「單掌紓勁法」

(3)「收功法」

注意：有高血壓者，雙掌心應貼身提上胸部，才反掌（掌心）向下壓。

四肢脈絡練功圖

（甲）呼吸圖解（手）

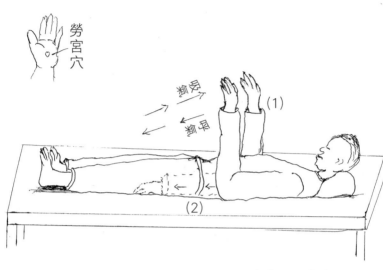

勞宮穴

吸氣
呼氣

(1)

(2)

《四肢脈絡操》

（1）（甲）：雙手上提，掌心朝腳，然後雙掌朝床板落，重復四下。

（2）再運勁由上手臂推向雙掌之「勞宮穴」，連續不斷共四次，可使上身血管暢通無阻，左右手同步運作。

「推勁操」練法：

操練時雙掌平放床上，掌心向床板，推勁時是由上臂推向下臂，左右臂同步，使勁直出掌心的「勞宮穴」，如是者共四次，每次共推勁八下，始繼續下一操。

（乙）呼吸圖解（腿）

湧泉穴
（近腳趾中之窩陷處）

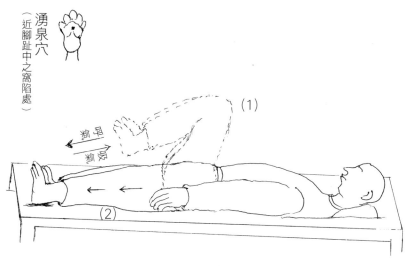

吸氣
呼氣

（1）

（2）

（1）見（乙）圖

雙腳提腿撐腳來回共四次，以鬆弛雙腿為主。

（2）每次提腳撐腿時，雙腿上提後，然後輕撐雙腿，之後平放床上，然後再運勁從臀部徐徐推向腳底的湧泉穴，左右雙腿同步運作，每提腿撐腿一次，便推勁一次，每次共推勁八下。

此式是雙腿同提腿撐腿共四次，每次共四下。

每提腿撐腿一次，便於雙腿同時於平放床上時，推勁八次，每次都以勁推向湧泉穴，方為合式。

（3）提腿吸氣，推勁時徐徐吐氣，這運氣呼氣的法門，緊記！

（丙）挺掌紓筋絡

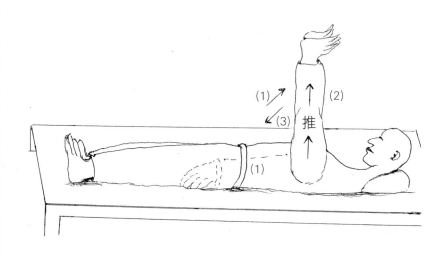

見第（丙）圖

此式先如第（甲）圖之（1）圖，提手落掌，放鬆神經腺，然後雙掌向上直伸，運勁直推出雙掌的勞宮穴（掌心處），共推八次，即連續向上朝「勞宮穴」推勁，然後雙掌平放於床板上，歇息若兩三分鐘後，再繼續練下一式。

（丁）提腿通頸穴

(+) 阻塞處

步驟：
(1)
(2)
(3)

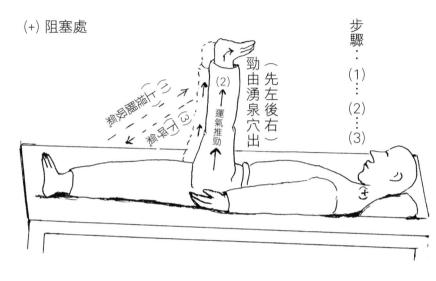

（先左後右）

勁由湧泉穴出

(2) 運氣推勁

（下推氣）(3)

（上推氣）(3)

左右腳輪著提腿運動

左腿提向上伸直若90度角，左腿在伸直後，須運勁向上推，直推上至「湧泉穴」，由一至八連續上推，目的是向「湧泉穴」推出體外（有把體內毒素或毒氣排出體外的能力），以紓經絡 見圖（丁）。

右腿依前例運動，左右各提腿四次，每次推勁八下，便完成此式運動。

有塞去塞（疼痛），無塞（不痛）。

（戊）向上推掌 36 下

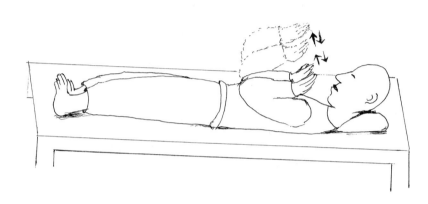

見（戊）圖

雙掌平放胸前，然後才雙掌向上推打（不須太用力），志在鬆弛神經和紓展雙手而已。

注意：

掌勁不要發盡，至半途便收最好。

雙掌一上一下，共數 36 次，然後收掌於胸前，掌心向腳部方向，深深吸一口氣，然後雙掌向腳下按，隨按隨緩緩呼氣，如是者三或四次（練武收功法），然後續練下一式。

（己）伸腿 36 下

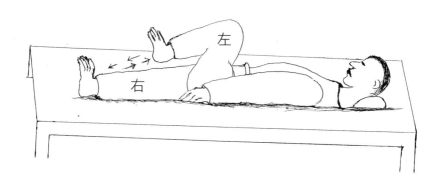

見（己）圖

　　雙掌與雙腿平放於床上，然後動員雙腿，先左後右，左右腿先後提腿和伸腿，不須太用力，只是用於放鬆雙腿的神經而已。

　　雙腿輪番提伸，提腿吸氣，伸腿時呼氣，左右腿提腿和伸腿（左單數，右雙數），合共提伸共 36 下，便完成此節的練習，便可收功。

（庚）攢拳擂打強心臟

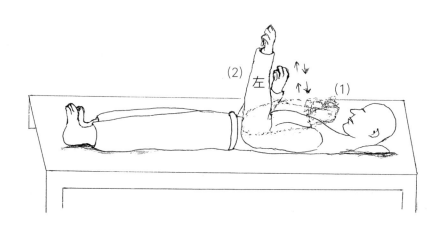

先按第（甲）圖之⑴圖運動雙手，以調息上身的血液循環，才做此運動。

此式以強壯心臟為主，故稍為用力便可。此式雙手握拳平放於胸前，如圖⑴，調息呼吸後，左右拳輪番向上略用勁出拳，連續36下為一周功，每出拳必呼氣，收拳便吸氣。擂打（不須急速打，以柔和為主）完畢，雙拳放於胸前，然後化掌向腳下按四下收功。

（辛）收功圖

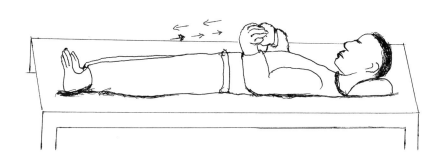

收工式

（辛）圖是收功式，練者雙掌橫放於胸前，然後深深吸一口氣，雙掌徐徐向雙足方向按下去，邊按邊呼氣，把體內的空氣吐出體外，再抽掌回胸（雙手掌心反手向上；若有高血壓者，雙手之掌心貼身體方向提升便可。），雙手掌心再向下按、呼氣、抽、吸氣，如此三至四次，便完成此式，回復正常呼吸，身體自然會很舒暢！

這是做完運動後，不可或缺的一課，練者要謹記！

內息吐納操（內養靜功）

注意

① 曾施內科手術者
② 12指腸潰瘍者
③ 嚴重神經衰弱者
④ 過飽或過飢者

⑤ 傷風感冒者
⑥ 妊娠婦女們
⑦ 嚴重呼吸病者
⑧ 心神不寧者

不宜練此式

（甲）內息吐納操

（呼吸法）

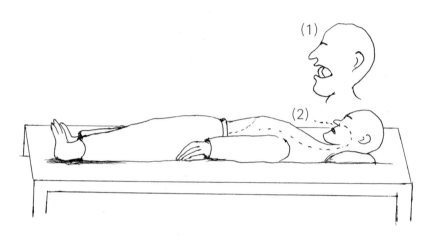

呼吸法

（1）
舌尖頂上顎，在呼吸時能使體內各機體，細胞和脈絡都循環不息地運作和接合。

（2）
調息：

嘴合攏，舌尖頂上顎（如圖（1），然後以鼻孔徐徐呼氣，呼盡後吸氣，吸氣時應覺腹部鼓起，呼氣時應覺腹部下陷為準（腹式呼吸法）。

（3）
注意：

呼吸時需緩慢勿急，順暢不發聲為正確，故練習需注意這一點，次數多寡，可按練者自決，住氣（停止呼吸）時需數36下為準。

（乙）提肛法

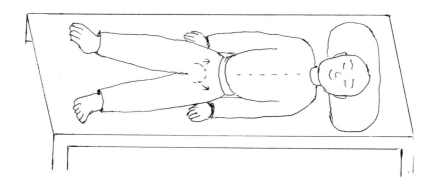

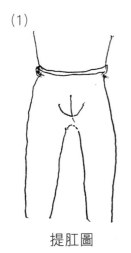

（1）

提肛圖

提肛法

呼氣時，隨把肛門向體內收縮，把體內空氣吐盡時，暫停呼吸（住氣），心數十下，然後吸氣入「丹田」，或意守肚臍亦可。

提肛能練好肛門之「括約肌」，常練能避免「大小二便」失禁之弊！

「丹田」在肚臍下三寸位，腹部又稱「氣海」，保護氣海很重要！勿使受損害！又曰：下丹田」。

「丹田」貫氣法

「丹田」是氣之所出的穴位，故貫氣丹田是練氣必修之法。但今人多修練肚臍，也因易找易修練也，其效果也不錯（找位：中指插臍內，儲氣其間便成）。

呼氣完畢，提肛也「意守」完畢後，便徐徐吸氣入「丹田」，或肚臍間，「意守」（心意駐守其間）36下，然後再次復再次，不可超過20分鐘，約四至六次亦可。

(2)

（貫氣丹田）能使腹部長年溫暖，腹部虛寒之人宜練此功！

（丙）腹式呼吸法

(1) 呼時腹部下陷
(2) 吸時腹脹起

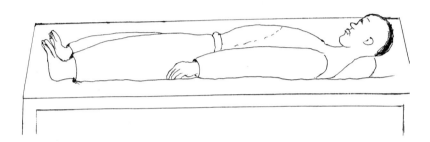

吐納操

吐納法，又稱「氣功」或「導引」，乃是運用呼吸和「住氣」（吸氣於「丹田」後，停止呼吸空氣一段時間）的功能，和發揮氣的功能。

此處只作為健康運動一部分，使操練者能健壯體內各機能，增強操練者的體質。

「內養靜功」的修練，很宜於睡眠前一小時和早晨醒來時操練是最適宜的時間。若在晚間入睡前操練此功，可寧靜心境，調低血壓（有高血壓者很有功效），若有輕微神經衰弱者也很有療效，人也很

容易入睡，自然會良好起來的。

早晨操練此功，會使血液循環健康，使精神回復精靈，有血壓高的人可以回復正常，對身體健康，實在很有俾益。

我們練習「吐納功」之前，必須進行「調息」，所謂調息，即是作「腹式呼吸」的練習。

平時我們不須要注意呼吸，因為我們的身體會自我進行呼吸，我們隨時可以舉手動腳，我們可以漫不經意地運動手腳。但出拳用力，卻不能不運氣呼吸，這是一呼一吸，便是「力」的來源。收拳吸氣，出拳呼氣，這時方能發揮「力」的能力。「力」的強弱，要看練功者的修為了。有些力能舉鼎；有些掌能斬斷木柱；有些蓄勁於腹，能使打其腹者倒跌丈外，這些便是「力」的表現！

「吐納操」並不是上列表現的功夫，只是使體內各臟腑進行運動，使我們的神經得以寧靜，使我們的臟腑有適當的運動，使它們不會呆在那裏動也不動。如老人的腸臟呆滯不動，手腳動作木呆，言語呆木等毛病，老年人練之實有俾益；年青人練之，渾身是勁，精神暢快，人也歡爽，實有練習此功的必要！

練習「腹式呼吸」，便須作好「調息」之法，「調息」很簡單，只須舌頭頂上顎，然後閉口作深呼吸，一呼一吸，都要緩慢而長，也要學習「住氣」（很短時間的停止呼吸），如此呼吸若干次（大約三至四次，或多至五六次都可。），這便是「調息」。使練習者習慣如此呼吸法，也使練習者理解順暢的呼吸要義，如此便可進行「吐納」運動了！日日練習，熟能生巧，屆時自能練習自如了。

注意事項：練習時別想雜事，只專注於練功，偶有忘記（老年人記憶稍差，多有發生），但不須驚恐！只要重練或補練一式，也是無妨的，只須身心愉快便成！

緊記：這些練習只是健體強身的運動而已，故不須緊張得失便好！練此式大、小二便多能通暢，但多吃蔬菜與生果，也很重要。

（丁）按摩氣海

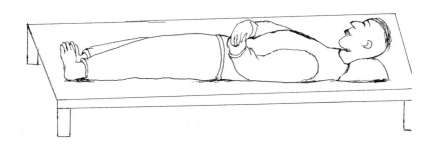

按摩氣海法

（丁圖）是接（丙圖）做完收功的運作後，雙掌疊一起，掌心朝向肚臍，男性運動雙掌朝向左手邊稍用力按壓着肚皮旋轉，如螺旋式搓摩肚皮，共數三十六轉，之後，倒轉揉搓三十六轉，復回至肚臍處，然後停止，再以收功法收功。

女性朝相反方向搓揉便可，如此一來，不但能舒氣平息，還能增加大便的功能，常練此功，更能使消化力增強，故常操練有益！

按摩氣海次序：

（一）男先向左，再迴於右，旋歸中心——肚臍。

（二）女先向右，再迴於左，然後再旋歸中心——肚臍。

注意：上列圖式，乃是按摩法的基本原則，切勿弄錯。

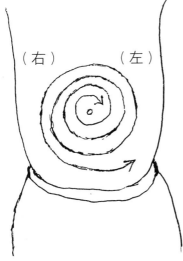

（11A）

（右）　（左）

按摩圖式

見（11A）圖
由內至外再由外回於內。

（戊）起坐法
①（彈起法）

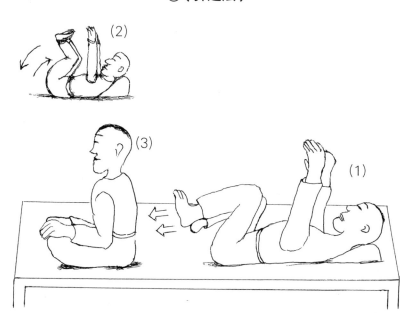

起坐法

「起坐法」有二：一曰：「彈起法」；一曰：「撐起法」。

「彈起法」是以身體為「蹺蹺板」似的，雙手舉起，雙腳也同時蹺起，當雙足往下落時，雙手和身體也隨雙足往前俯身向前傾，身體便在此時彈起來，人在這時便坐了起來，這時雙足盤坐在床上，雙手蟠抱著雙膝蓋，坐定後才展開另一個操練，若操另一節不須坐起。

②（撐起法）

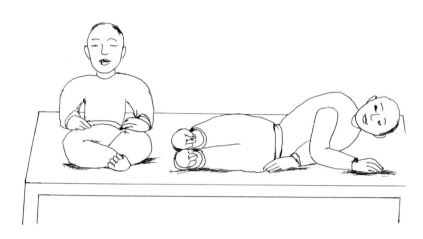

撐起法

注意此法適宜於：

體弱者，病者，有「坐骨神經痛」者。

方法（如圖(2)）：

練者宜側身臥法，以雙手用力撐起身體，然後蟠坐在床上，如上圖、便妥。

耳齒中樞神經操

（1）中樞神經按摩法

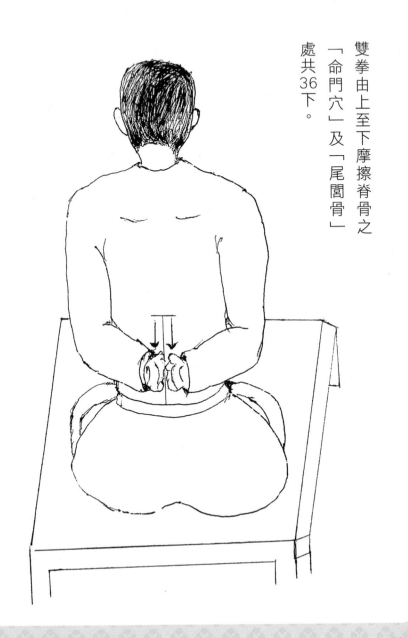

雙拳由上至下摩擦脊骨之「命門穴」及「尾閭骨」處共36下。

如圖⑴，雙手握拳平放於腰間尾閭骨約八寸長之處，握拳以指仔背骨貼腰骨，稍用力向下推至尾閭骨下。由上至下，只下不貼脊骨抽上，只推按三十六下，便成。

此式能使人精神振爽，很少疲態！

注意：雙拳平推腰骨後再以雙拳平拍「腎腧穴」36下。以強化腎功能！

(2) 拍打「腎腧穴」36 下

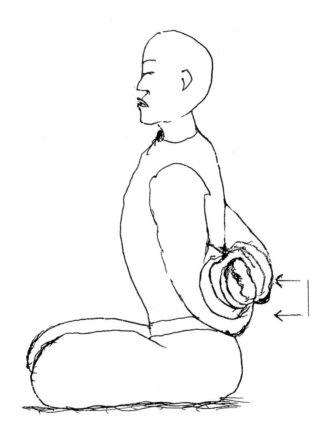

推按「命門穴」（神經中樞總樞紐）36下後，然後雙拳由肚臍拉向背後腰骨兩旁的「命門穴」，其穴下兩旁便是「腎腧穴」，為左右「腎腧穴」之穴位，握拳平拍此左右腎腧穴位，稍用力拍打此穴位！便能強化腎功能，希練者能日拍打36下，以保腎功能的健康和活力！

(3) 命門穴與腎腧穴認識

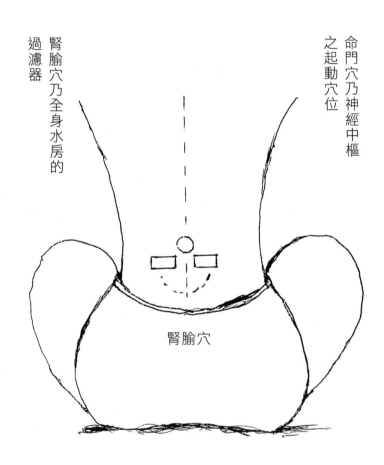

命門穴乃神經中樞
之起動穴位

腎腧穴乃全身水房的
過濾器

腎腧穴

(4) 按摩膝蓋和漱口

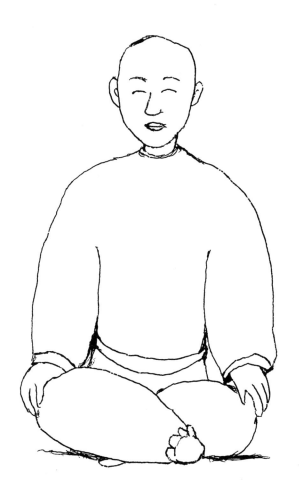

(5) 叩齒 36 下

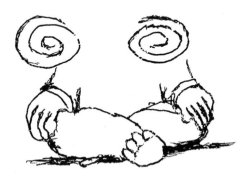

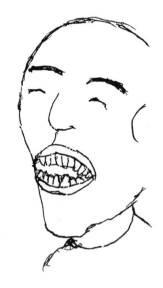

按摩膝蓋和漱口法

按摩膝蓋和漱口時須注意：

雙掌按摩膝蓋時，舌尖必須頂住上顎，口水滿口時，便可以隨著按摩雙膝蓋時，同時進行漱口，同時同速，直數到 200 或 300 下時停止，然後把口水吞下，有滋補身體功能、名為：『飲津』。「漱津」，有預防老大時吞咽困難之功！

「叩齒36」方法：

叩齒時，口唇閉闔，上下牙齒互相撞擊，不須太大力，只略聞聲響便成。此一上下齒互叩運動，其意在使牙床和牙肉穩固而已（牙醫洗牙後勿做此運動，以免牙齒內翻，影響嚼食不便！），使牙齒在咀嚼食物時能保持有牙力。

(6) 鼓耳 36 下

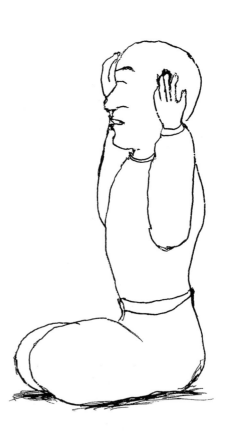

鼓耳乃是雙手掌掩雙耳，以左右掌的食指敲打各自的中指，使其發出響聲，目的是在刺激耳鼓的神經腺，使其保持健康和靈敏度，人雖老了，但聽覺仍能保持靈敏而已！共36下。

（7）浴頭與浴面

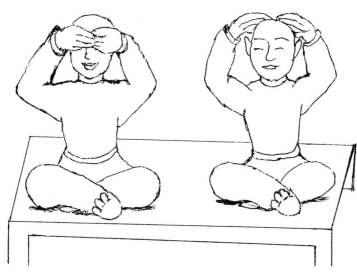

浴頭

雙掌按着額頭往後枕直按摩至後頸近膊間處、共36次。

（只往下抹，不往上抹）

「浴面」注意：

手掌和指頭有疤痕或有手繭者，切勿做此式，免損容顏為要！

此式是以雙掌的掌心由額頭抹向下顎處，稍用力便成，只向下擦抹面部。不要朝上抹！

(8) 左右伸腿法

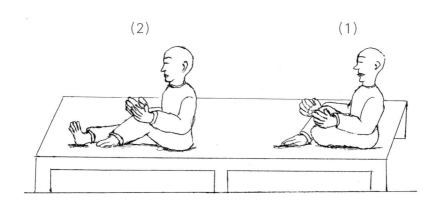

(2) (1)

(1) 右伸腿法：

雙手扶起左腿向內推（若左腿壓住右腿時，則先扶起左腿），切勿向外扶起，以免傷了筋骨！

(2) 左伸腿法：

雙手把右腿扶起後，才伸直平放於床上，然後再做下一個操練。

（9）床邊紓筋法

圖
(1)

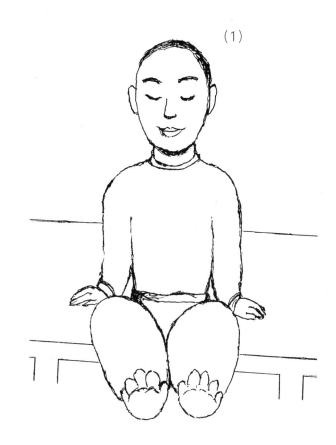

(1)

平息思緒，集中注意力，預備馭氣行功！

人坐近床沿，調整情緒，坐定位置，然後準備下一節的操練。

（10）伸腿運勁衝湧泉穴

衝湧泉穴能使身體溫暖。

（2）

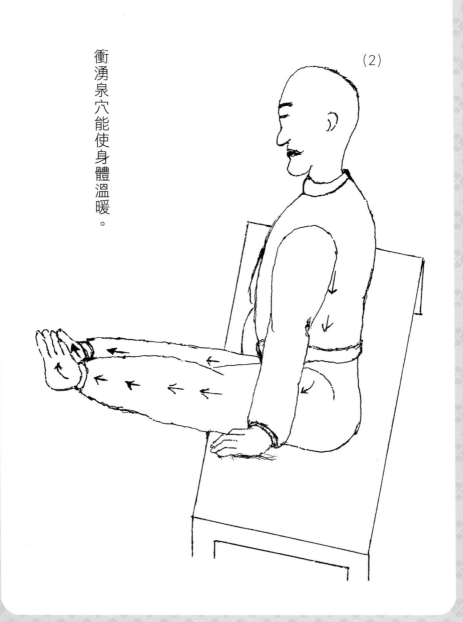

見上圖(2)：

此圖乃坐近床沿邊，雙腿平伸於床沿外，同時運氣於兩腿，以氣勁直衝腳底的「湧泉穴」，由一至八次為準，共做四次（每次一至八下）而止，才算完成了此一式之操練。

每次（一至八下）氣衝「湧泉穴」後，便可把雙腿垂在床沿略為小息，然後接着二、三、四、等次序，做了四次便完成此式。

（11）就環境法

或（3）

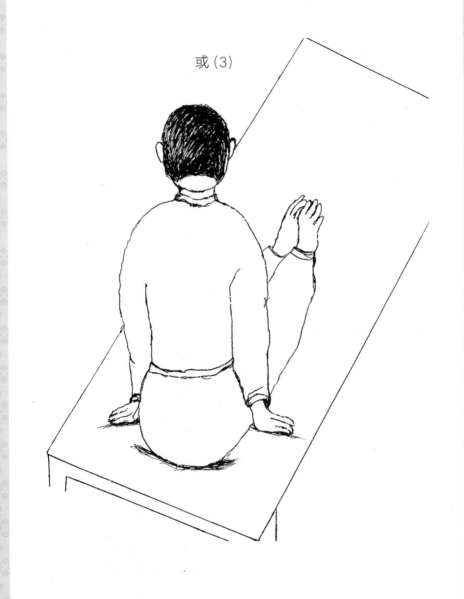

見上圖（3） 就環境法：

　床上操練法，乃因人多地窄，故只好坐在床上操練，比在坐床沿操練稍覺不太稱意，故能坐床沿操練，那是更好了！

　這式練法，與坐在床沿操練法無異，雙腿運勁衝向「湧泉穴」，以四次（每次八下）為準，只是欠了垂腿紓氣之舒服矣！

（12）左右腿提腿操練法

（5）
右腿提煉法

（4）
左腿提煉法

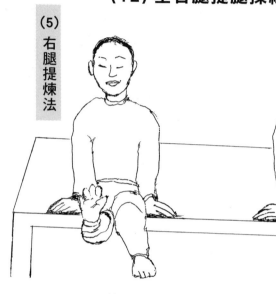

左右腿提腿操練法：

見（4）及（5）圖，左腿撐向前直伸，以意駄氣直貫氣衝向腳板底之「湧泉穴」（共衝8下是為一次），貫氣「湧泉穴」8下後，然後垂下左腿休息。

右腿繼之（法仿左腿貫衝「湧泉穴」法），左右腿前後依次提腿貫衝湧泉穴，一前一後，合共8次（左─右2……至數至右8而止），每次以8下為準，此式才算操練完畢，行「收工式」便算完成此式。

強心健肺靈手足

（甲）強心健肺靈手足

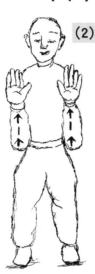

（2）

掌心內的「O」是勞宮穴

雙掌同步運氣衝穴
雙提掌衝穴法

（1）
沈拳貼肘

強心健肺靈手足

見圖（1）、（2）：站「四平馬」是可以練雙腿力度效果，若體弱或太肥胖時，可以不站「四平馬」，改站「麒麟步」亦可，或兩腿「平正並立」（小腿微屈）亦可，亦即是「站椿式」。雙眼平視，雙手握拳收於腰間，少頃（若一分鐘左右），然後雙拳貼身向上提舉至肩膊時，化掌運氣於十指間，氣向「勞宮穴」吐出。然後雙掌再化拳下壓至腰間，沈拳於腰間，縮肘於背後，少頃、如前式向上提，拳掌如上式，上下共四次，每次共八下，才算完成此式的操練。

（乙）單提掌衝穴法

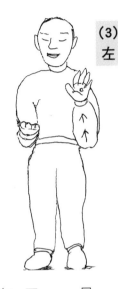

(3)
左

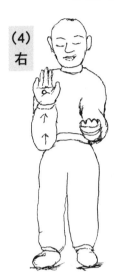

(4)
右

單提掌衝穴法

見圖(3)和圖(4)：

「左掌單提法」，納氣於肚臍（或「丹田」）然後運勁於左臂，徐徐推勁於左掌，左掌直貼於左肩間，再運勁推氣於左掌的「勞宮穴」，使勁推氣於左掌心的「勞宮穴」，意在使勁把體內的污濁之氣從「勞宮穴」推出，共推四次，每次8下為準，方算完成此式。

「紓勁法」：每做完了「推勁」運動後，必須進行「紓勁法」，使神經系統活動回復正常，方為正確！此式於背頁有舉例，請看便知大概！

（丙）紓勁法

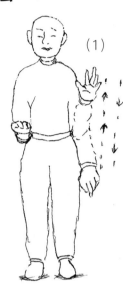

(2)

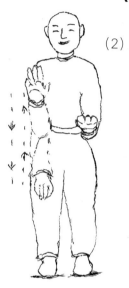

(1)

「紓勁法」：

「紓勁法」是非常簡單，容易。單掌提練時，「左掌」或「右掌」練時，用左則左手上舉下按，用右掌時便於練習後，掌向上推和下按，不用力，祇求紓展筋絡而已。單掌單紓；雙掌雙紓，雙腿也是一般，無須技巧，故上二和下二亦可，上四下四亦可、「坐式」、「臥式」或「站式」都是如此「紓鬆筋絡」而已！背頁之坐式和立式，都是舉例而已。

（丁）腿掌紓筋法

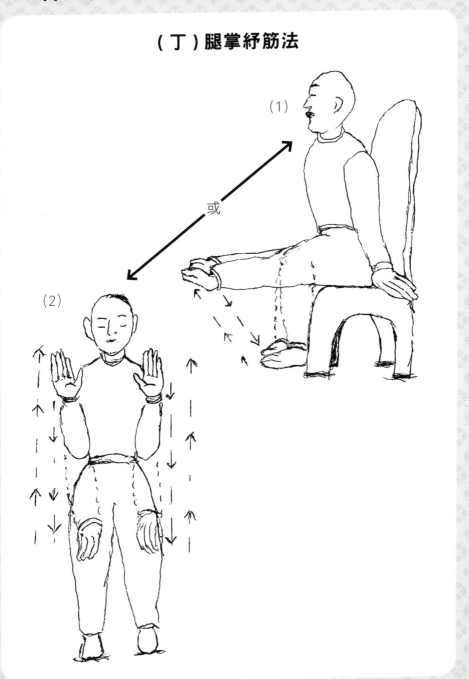

（戊）挺拳撥掌

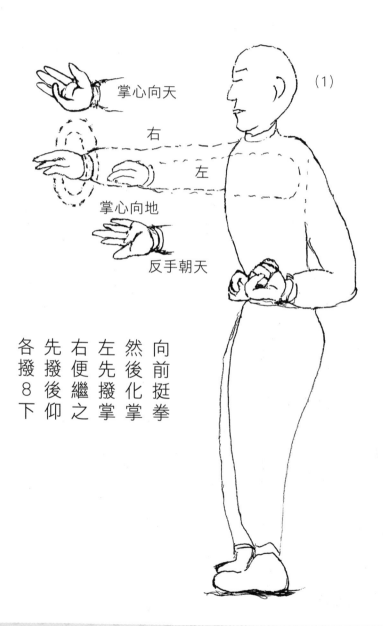

掌心向天

右

左

掌心向地

反手朝天

（1）

向前挺拳

然後化掌

左先撥掌

右便繼之

先撥後仰

各撥8下

（己）左右撥掌

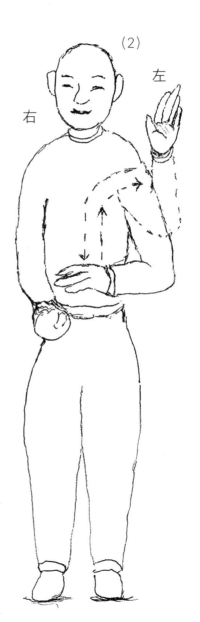

右拳沉於右腰間，左拳提上胸前處，化掌自上下撥動，先左後右，各撥動共8下便成。

（右仿左撥掌）

（庚）連環拳

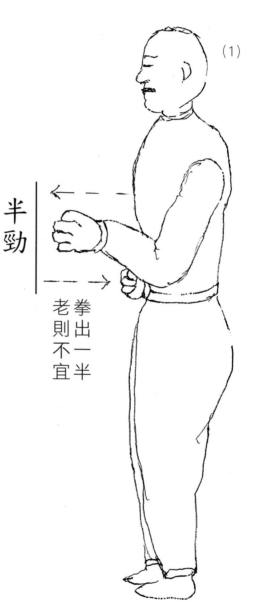

(1)

半勁

← 拳出一半 老則不宜

左拳先出，右拳隨之，吸氣收拳，呼氣出拳，左先右後，連環出拳，左──右２，數36拳止。

此式有改善「心腎不交」之效果。

注意細則

(2)

收功

雙掌微分，兩掌平胸，掌心向下，按壓過腰，血壓若高，掌心貼身，壓下抽上，合數四下，吐氣放鬆，便可收功。

（辛）展翅雙飛

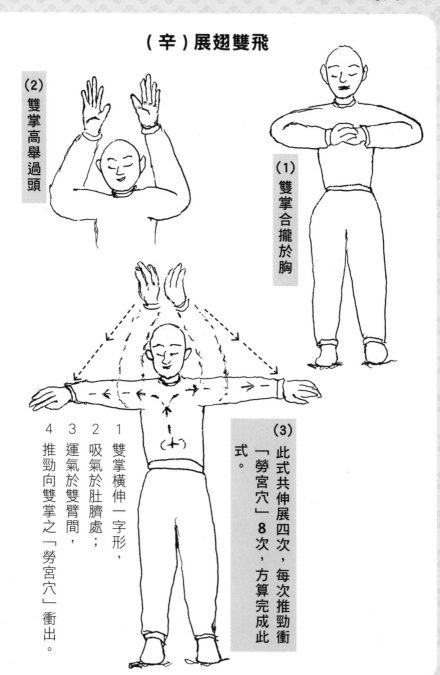

（1）雙掌合攏於胸

（2）雙掌高舉過頭

（3）此式共伸展四次，每次推勁衝「勞宮穴」8次，方算完成此式。

1 雙掌橫伸一字形，
2 吸氣於肚臍處；
3 運氣於雙臂間，
4 推勁向雙掌之「勞宮穴」衝出。

展翅雙飛

見前頁之圖(1)、(2)、(3)，乃是連環運動的圖畫：

圖(1) 是雙掌納於胸前；

圖(2) 是雙掌高舉於頭上；

圖(3) 是雙掌伸展於身體兩旁，成平衡的一字形。

這一「展翅雙飛」式，乃是擴胸提氣操練的運動之一；由(1)至(3)是連環式的操練法，此式共做四次，每次合共推勁8下，方算完成此式，才行「收功」式收功。

（壬）開合有序

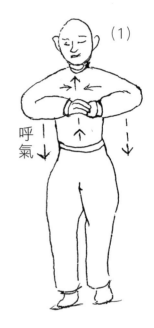

(1)

呼氣

(2)

吸氣

雙掌緩緩向上提
鼻孔徐徐吸氣入
肚臍（或丹田）

(4)

吸氣後，緩緩紓氣，雙掌再
緩緩向兩邊分開。自(1)至
(4)、重覆四次、然後收功。

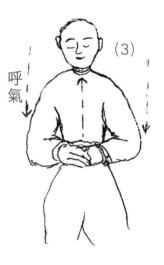

(3)

呼氣

開合有序（呼吸有序）

見圖（1）呼氣圖，練者左右手合攏於胸前，然後雙掌緩緩向下壓，把體內的空氣一併呼出體外。

見圖（2）吸氣圖，練者以鼻緩緩吸氣，雙掌也緩緩向上提，把空氣吸進肚臍中。

見圖（3）呼氣圖，雙掌向下按，把腹裏的空氣自鼻孔呼出，緩慢而紓長。

見圖（4）之吸氣及「收功」圖。緩緩吸氣於肚臍（或「丹田」）後，才緩緩紓氣。

雙掌再緩緩向左右兩邊略略分開，以開放肺部，再緩緩吸氣於肚臍（或「丹田」）中。

然後自圖（1）至圖（4），循環連續操練四次，才行「收功式」收功。

靈活眼神操

「靈活眼神操」簡介

「靈活眼神操」是近年的新式操練運動之一，以健康雙眼睛為主旨，常操練之，有改善視力，也可延緩眼球的退化，實是有益眼球的運動。

「老花眼」、「白內障」等退化性質的眼疾，若能及早操練，多半會延遲10至20年後才出現，「老花眼」，有些人不會出現。

「近視眼」多半是遺傳的，有些學子因受「黑板」影響視力，或因坐位長久不適合而影響了視力，因而患上了「近視」的，這是很不幸的！若能長期操練，多半能有改善之空間，使減輕近視的度數，也是唯一的方法，不然，便要靠高科技的激光糾正了。

做「眼操」，花時不多，也不受時間或空間影響，找空曠地方，或可遠望的地方，便可進行。所以我們要珍惜眼睛和視力，便須日日操練眼睛（做了「白內障」的人士不須做了），使眼睛健康，保持強勁的視力，才是上策！

（甲）眼力操

直視操

（1）

站立時，膝微曲，此式以「目」運動為主，不須以身或頭將就之。「眼操」、以眼的運動為主，先閉雙目，數80下，才用力睜目朝前望。

(2)

無限遠

接前圖(1)雙目暴張，睜目直朝遠處望。數36下然後才閉目，復如圖(1)，如是三次，才操完此式。

（乙）展目變位操

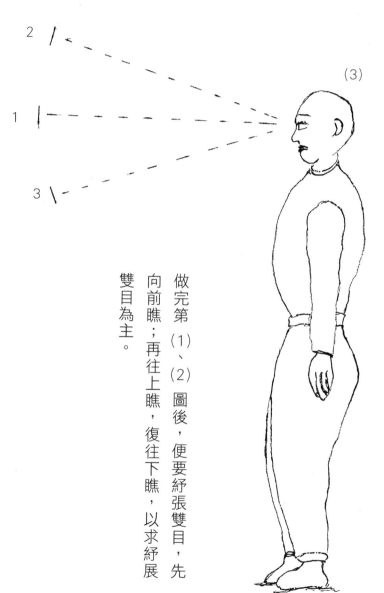

做完第 (1)、(2) 圖後，便要紓張雙目，先向前瞧；再往上瞧，復往下瞧，以求紓展雙目為主。

（丙）「左右橫視」操

（4）左橫視

做完「直視眼操」後，便橫目向左看。

（5）右橫視

做完「左橫視」後，再橫目向右看。上下兩圖各做8次或16次。

（丁）「方格」環視操

北
西 東
南

「方格環視操」

「方格」，乃是代表視覺的空間，我們把空間畫成了方格子，好作「眼操」的方位和次序，使眼睛有序地進行運動。

我們把「方格」假設為：東、南、西、北、中（中間圓圈的位置，便是「中央」位置。），有了方位，便容易有次序地開始運動了。

「次序」：先瞧前方無限遠（中央位置），約10秒，再橫瞧：東、西、南、北四方位，各瞧10秒。後由東下角瞧往西上角，然後由東上角瞧往西下角。再由東正位瞧向西正位。然後由南正位瞧上北正位。再然後由北正方瞧往「中央」，雙目正視「中央」10秒後，閉目數80下才「收功」，這才完成了「方格」的眼力操。

（戊）左右環圈轉視操

上

左　　　右

下

「左右環圈轉視」

見圖第（7）圖，此圖是張目遠望，聚焦於「中央」，雙目從「中央」位置直視遠方。極目而視「無限遠」處，數20下，然後橫視左方，由左轉向右方，作圓週形旋轉36下。

雙目從左上方向右往下轉回左上方後，共旋轉了36下、由「左向右旋」已完一節。接着便是由「右向左旋」了，此式照前式、祇是方位有別而已，旋轉完36下（相等於三百六十週天）、然後回歸「中央」、閉目數80下，才張目「收功」。全操至此完畢。

《五式練功操》要識

《五式練功操》可以各式獨立操練，或選練兩三式亦可，也可以由始至終一氣呵成（需時約一小時）。

練功時切記舌尖頂上顎，以便全身通氣，立見奇功！

再練「吐納功」時，若偶有咳嗽，不須驚恐，必須及時以雙掌用力壓緊肚臍處，以免氣往外散，至停止咳嗽後方才放開，繼續練功便成。若咳嗽不止，便該停止練下去，可行收功式收功。

五式學懂，日日操練，祝君健康！

【附】特效良藥

(1) 跌打良藥（生草葯）

地胆頭。在水塘邊或沼澤之地生長，葉尖長，有幼毛茸，莖如小薯形，皮淡黃色，綠葉青色，清潔淨後，椿爛成糊狀，其色米黃，很有粘性。先把患處洗淨和消毒，才把葯敷於患處，傷口便一片冰涼，且痛也漸消失。一帖便妥，不須換葯，七日後便好。

如圖(1)

(2) 體內消炎良藥（老黃瓜水療法）

老黃瓜。整個瓜洗淨，連瓜瓢切成一節節，以五碗水煎成三碗水，每碗水可加葡萄糖（一或二茶匙）攪拌喝之，多休息，勿吃油膩食物或刺激性食物，每天約六碗左右，肝炎與黃胆都消退，約三個月後痊癒。

(3) 東方一號藥膏（此藥非醫跌打，乃是能使皮膚和肌肉軟化，不是死膚。）

以東方一號藥膏敷於距離癰疽患處約一吋左右處，使其處之肌肉變軟，三日後（即第四天），審視肌肉鬆軟足夠時，便可把骨髓未熟的癰疽（多為三粒纏在一起，有紅、黃、紫、藍、綠等色，很美觀，毒性一發，可使人痛足七天才死，這三兄弟很是歹毒！）推到軟鬆的肌肉處，把它迫出體外；消毒患處後，敷上二天堂的「拔毒生肌膏」，四至五天後，軟化了的肌肉便會復原。

東方一號在廣州有出售，若買不到，可用我抄下來的處方，到中藥房去「埋藥」備用：

煅金石　半兩　　煅石膏　半兩

冰片　　三錢　　黃梅　　半兩

地榆　　半兩　　虎杖　　半兩

（此藥只合外用，敷此藥膏後，以三天為準，切勿超過四天，謹記！）

(4) 治瘧疾良藥阿士匹靈（出血：血友病者忌服）

神效治瘧疾：有某人給瘧疾蚊釘了一下，不久便忽冷忽熱，立即走回家倒在床上，在大暑天也要蓋上被子，不久又熱得推掉被子，如此重覆動作數次，筆者明白他患的是甚麼病了。乃買來了一粒阿士匹靈，我欲給他服半粒，家人怕他受不來，央我只服四分一片便好，因為我不是醫生。我便只好同意，給他服下四份一的藥，他服了藥後便寧靜了下來，不久，醒來了，記起還在打麻將，便立即回到「四方城」去了。阿士匹靈雖很神效，但患十二指腸潰瘍及血友病者，則不宜服用，該找醫師治療才妥！

五式練功圖

作　　者	嚴敬韜編著	
出　　版	陳湘記圖書有限公司	
地　　址	新界葵涌葵榮路 40-44 號 任合興工業大廈 3 樓 A 室	
電　　話	2573 2363	
傳　　真	2572 0223	
電　　郵	info@chansheungkee.com	
印　　刷	新設計印刷有限公司	
出版日期	2021 年 4 月	
售　　價	港幣 58 元	
ISBN	978-962-932-195-6	